Vincent y Camilo

TEXTO RENÉ VAN BLERK
ILUSTRACIONES WOUTER TULP

PANAMERICANA
E D I T O R I A L

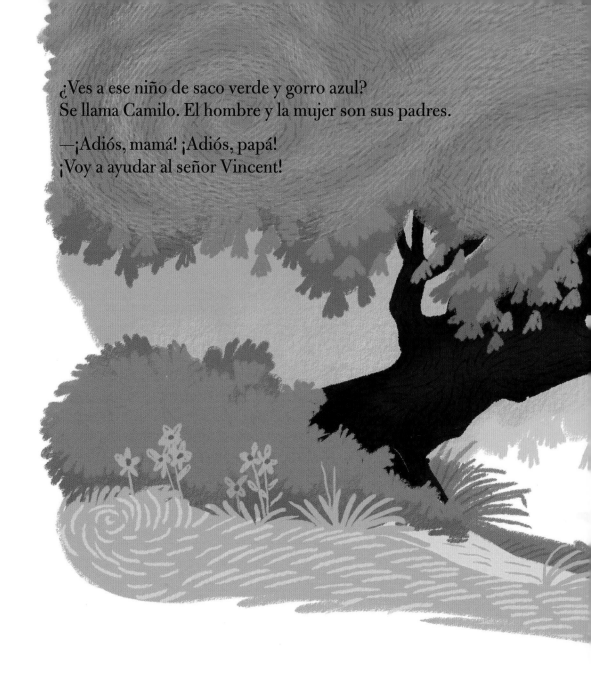

¿Ves a ese niño de saco verde y gorro azul?
Se llama Camilo. El hombre y la mujer son sus padres.

—¡Adiós, mamá! ¡Adiós, papá!
¡Voy a ayudar al señor Vincent!

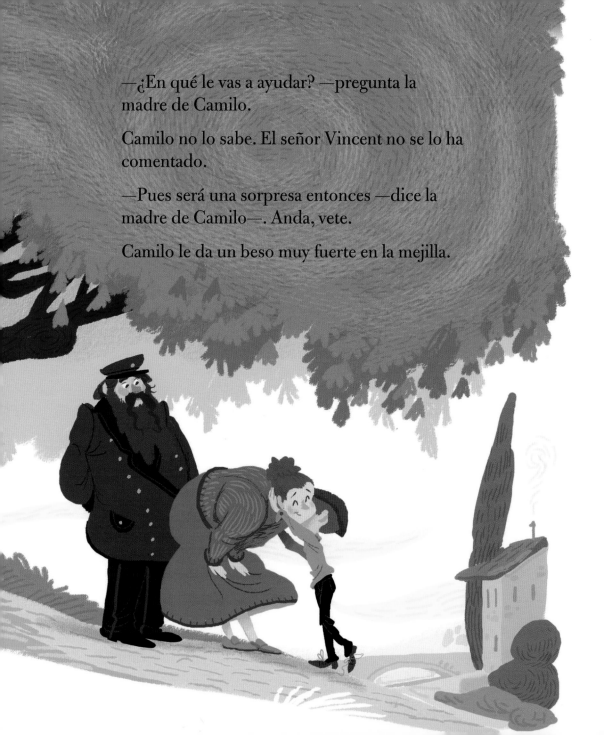

—¿En qué le vas a ayudar? —pregunta la madre de Camilo.

Camilo no lo sabe. El señor Vincent no se lo ha comentado.

—Pues será una sorpresa entonces —dice la madre de Camilo—. Anda, vete.

Camilo le da un beso muy fuerte en la mejilla.

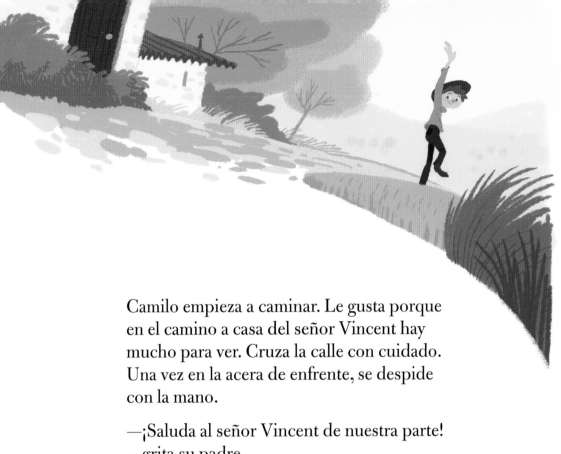

Camilo empieza a caminar. Le gusta porque
en el camino a casa del señor Vincent hay
mucho para ver. Cruza la calle con cuidado.
Una vez en la acera de enfrente, se despide
con la mano.

—¡Saluda al señor Vincent de nuestra parte!
—grita su padre.

—¡Claro! —contesta Camilo—. ¡Hasta luego!

Justo cuando empieza a caminar, se acerca un tren de vapor, de cuya chimenea salen grandes nubes grises. Camilo comienza a correr. Cada vez más deprisa. Pero el tren es más rápido. Antes de que Camilo pase por debajo del puente, el tren ya lo está atravesando con un enorme estruendo. Camilo se apresura a taparse los oídos con las manos.

¡Traca-traca, traca-traca, traca-traca!

"Los trenes son muy bonitos, pero hacen muchísimo ruido", piensa Camilo. El tren ya ha pasado. El ruido se escucha cada vez menos, hasta que se extingue por completo.

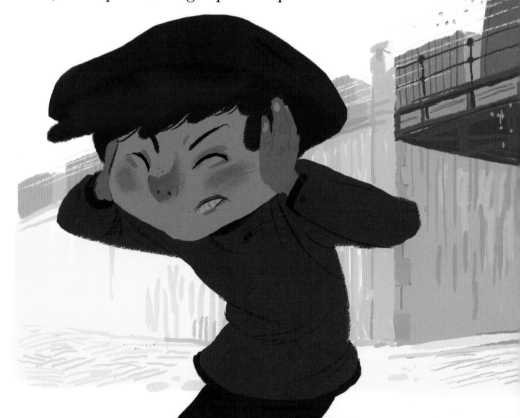

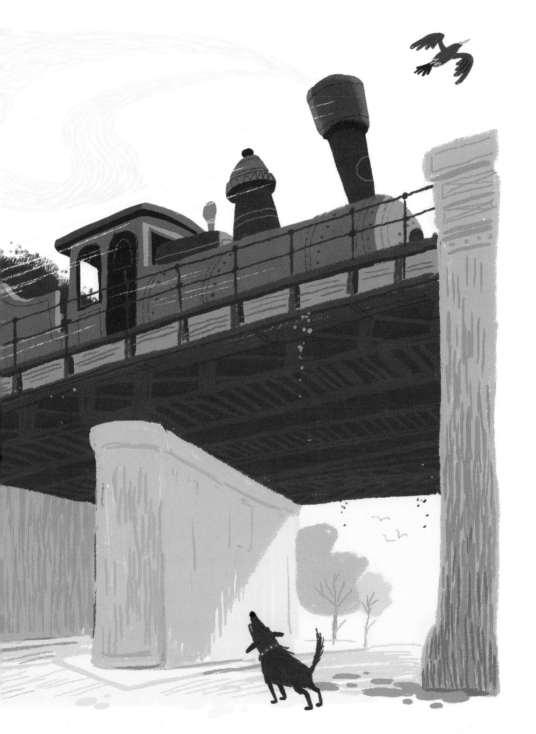

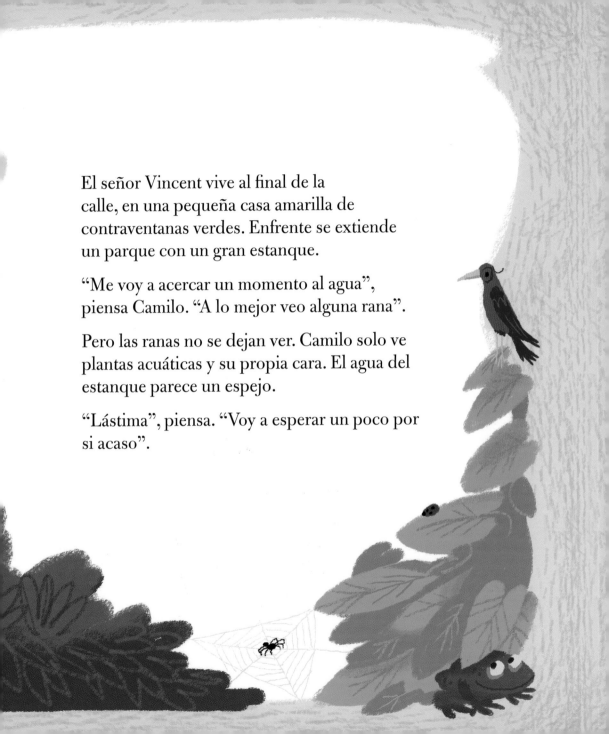

El señor Vincent vive al final de la
calle, en una pequeña casa amarilla de
contraventanas verdes. Enfrente se extiende
un parque con un gran estanque.

"Me voy a acercar un momento al agua",
piensa Camilo. "A lo mejor veo alguna rana".

Pero las ranas no se dejan ver. Camilo solo ve
plantas acuáticas y su propia cara. El agua del
estanque parece un espejo.

"Lástima", piensa. "Voy a esperar un poco por
si acaso".

En ese instante suena una voz.

—¡Camilo! ¡Eh, Camilo! —exclama alguien.

Camilo se gira hacia la casa amarilla al otro lado de la calle. En el segundo piso hay una ventana abierta y en ella hay un hombre, quien saluda con la mano. Camilo contesta el saludo.

—¡Hola, señor Vincent! —grita—. ¡Ya voy!

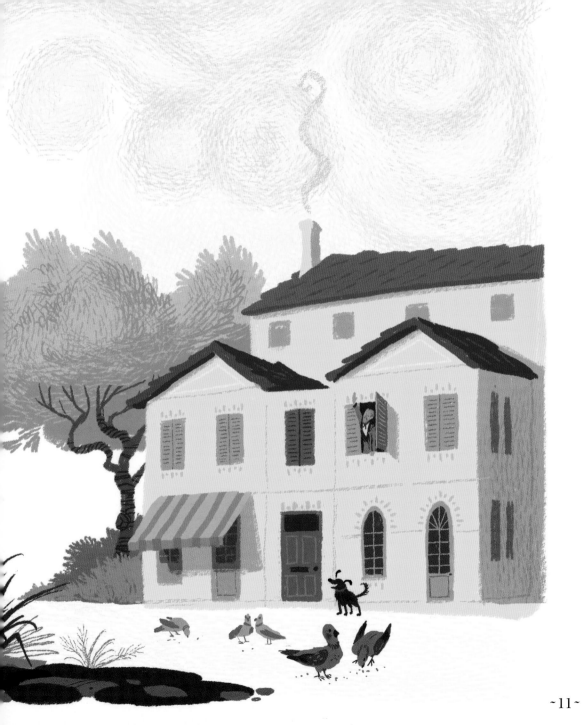

—Chico, cuánto me alegro de que hayas venido —dice el señor Vincent al abrir la puerta—. Pasa, siéntate. Voy a buscar algo para beber.

Camilo toma asiento. Mira a su alrededor con interés. El señor Vincent es artista. Pinta cuadros de todos los colores del arcoíris. Las paredes están repletas de pinturas.

El señor Vincent le sirve a Camilo un gran vaso de limonada.

—Tómatela con calma —dice—. Si no te importa, yo sigo pintando mientras.

—¿Qué está pintando? —pregunta Camilo.

—Te lo enseñaré cuando esté terminado —contesta el señor Vincent.

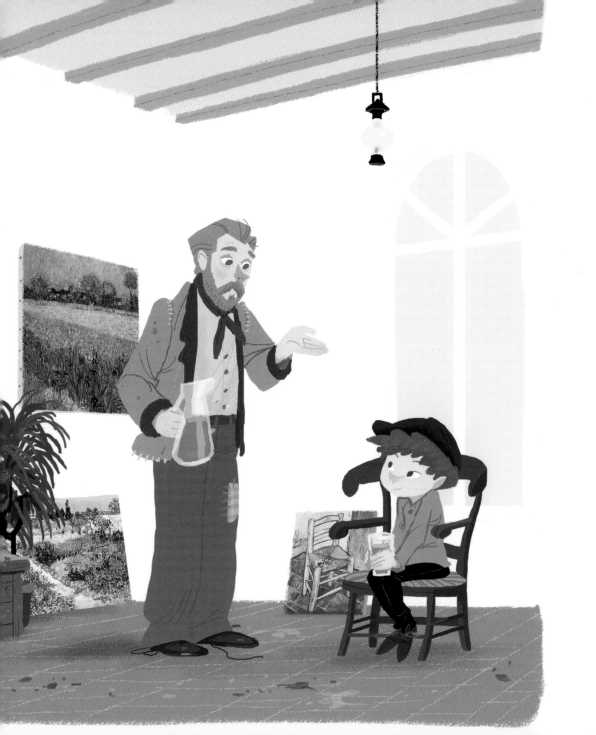

El señor Vincent toma un pincel y se pone a pintar. Ya lleva un buen rato. Camilo espera sentado en la silla. No ve lo que el señor Vincent está pintando. Lo único que ve es la parte trasera del cuadro, que está en blanco.

—Señor Vincent, ¿por qué vive en una casa amarilla? —pregunta Camilo.

El señor Vincent deja de pintar.

—Es una buena pregunta —contesta el pintor.

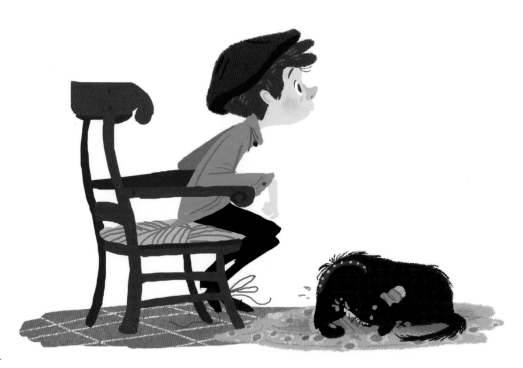

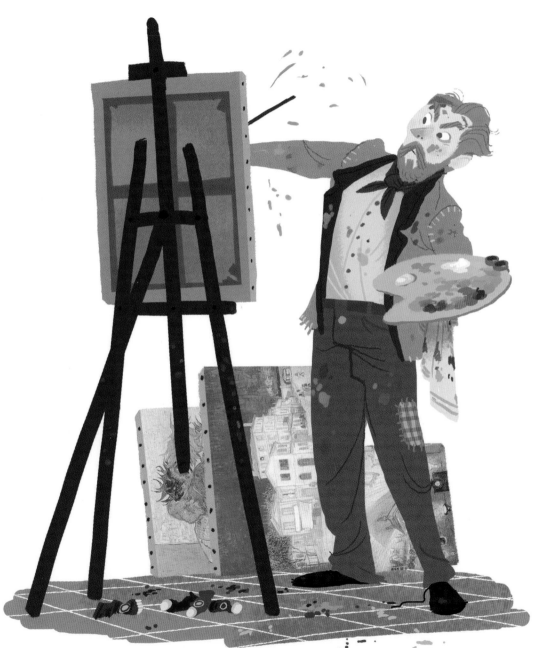

—Me gusta el amarillo. Es el color del sol, de los campos de trigo y de la mantequilla recién hecha.

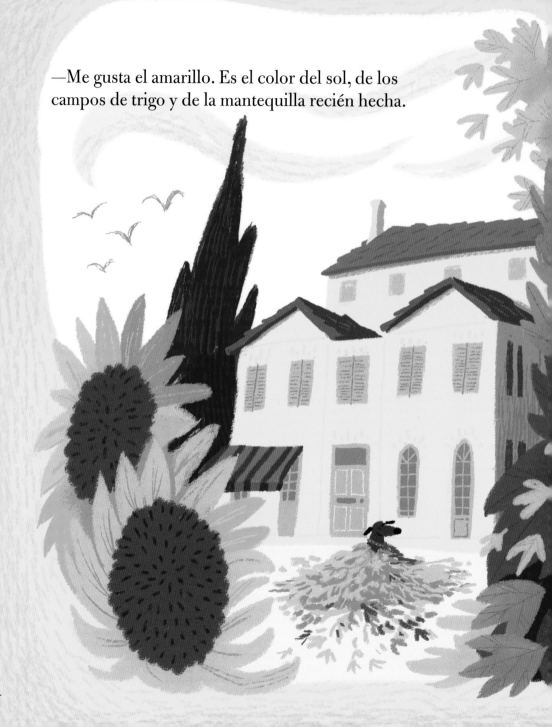

—También es el color de los girasoles y de las hojas en otoño.

El señor Vincent sigue pintando. El pincel va y viene por el lienzo.

—Vamos a ver, Camilo —dice al rato—, si tú vivieras en una casa amarilla, ¿de qué color la pintarías?

Camilo se queda pensativo.

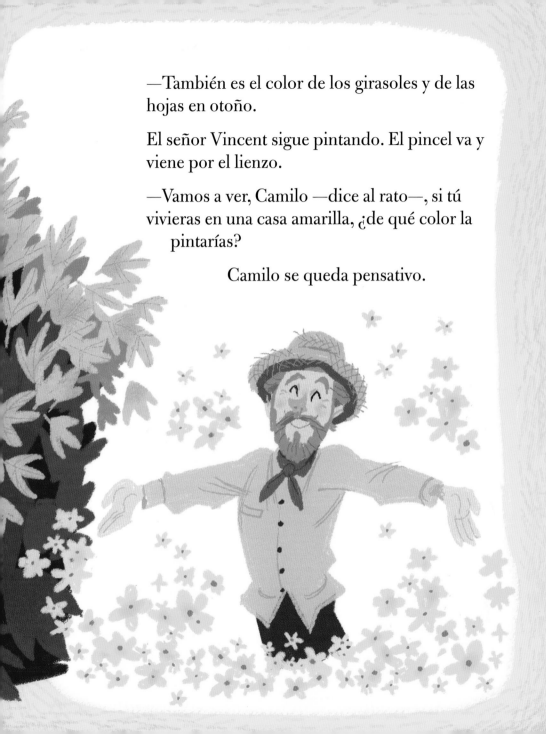

—¡De verde! —exclama—. Mi casa sería verde. ¡La casa verde! El verde es el color de la hierba y de las hojas en primavera. Y también de las ranas y...

De pronto, Camilo guarda silencio.

—No —dice—. Mi casa sería azul. ¡La casa azul!
El azul es el color del cielo y de mis ojos. Y del abrigo
de invierno de mi padre.

—Y de tu gorro —añade el señor Vincent.

—Y de mi gorro —confirma Camilo.

Vuelve a guardar silencio.

Se queda pensativo.

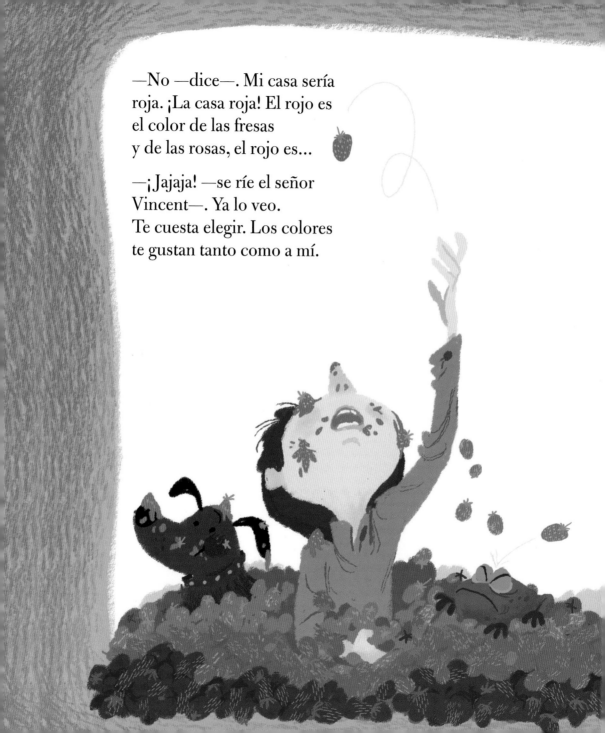

—No —dice—. Mi casa sería
roja. ¡La casa roja! El rojo es
el color de las fresas
y de las rosas, el rojo es...

—¡Jajaja! —se ríe el señor
Vincent—. Ya lo veo.
Te cuesta elegir. Los colores
te gustan tanto como a mí.

Suelta el pincel.

—Listo —dice—. Gracias por ayudarme.

—¿Ya está? —pregunta Camilo asombrado—.
¡Pero si no he hecho nada!

—Has hecho algo muy difícil —replica el señor
Vincent—. Quedarte un buen rato quieto en la silla.

—¿Y a eso se le llama ayudar? —pregunta Camilo.

Le parece de lo más extraño.

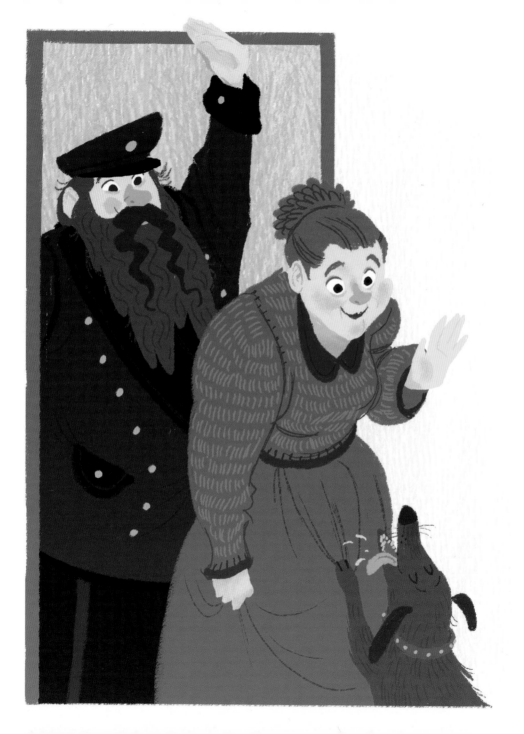

Llaman a la puerta. Son los padres de Camilo. Vienen a ver si ya han terminado.

—¡Llegan justo a tiempo! —exclama el señor Vincent—. Acabo de terminar el cuadro.

Los padres de Camilo estallan en risa.

—¡Adivina lo que el señor Vincent ha pintado!

Camilo se queda pensativo. De repente, se le ocurre la respuesta.

—¿De verdad? —pregunta al señor Vincent.

—De verdad —contesta el pintor.

Gira el cuadro con mucho cuidado.

Camilo mira el cuadro. El niño de la pintura le devuelve la mirada... el niño resulta ser él mismo. Es un poco como mirarse al espejo. Camilo ve amarillo, verde, azul, rojo...

—¿Qué me dices? ¿Te gusta? —quiere saber el señor Vincent.

—¡Me encanta! —responde Camilo.

—¡Magnífico! —exclama su padre—. ¡Es igual a Camilo!

—¿Y a ti qué te parece? —pregunta el señor Vincent a la madre de Camilo.

—Me parece un retrato precioso —contesta—, pero tiene una falla...

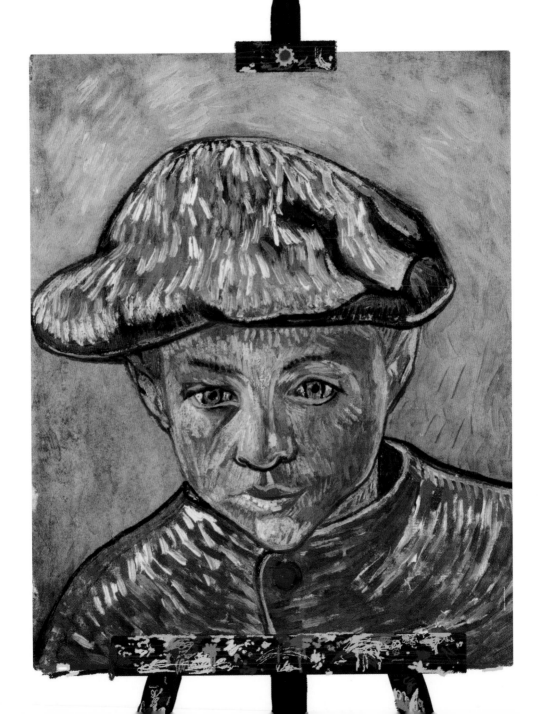

—Hay algo que no se puede hacer con un cuadro —dice.

Acto seguido, estrecha a Camilo entre sus brazos y le da un beso en la mejilla.

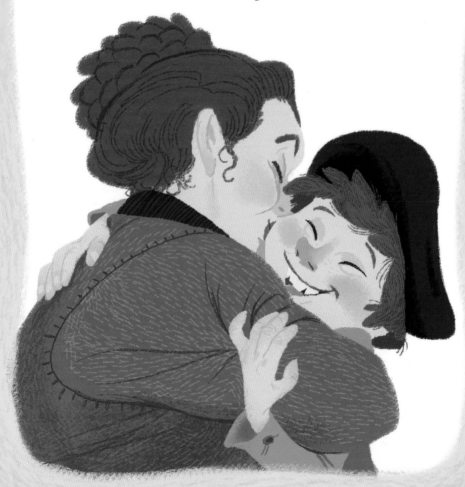